身體篇

硬筆字帖 小學生成語

目錄

坐在椅子上的姿勢

開始寫字前，先調整一個良好的寫字姿勢是很重要的，因為良好的寫字姿勢不僅能保證書寫自如，減輕疲勞，還可以促進孩子身體的正常發育，預防近視、斜視、脊椎彎曲等多種疾病的發生。

良好的寫字姿勢包括以下四點：

一　上身坐正，兩邊肩膀齊平。

二　頭正，不要左右歪，稍微向前傾。

三　背直，胸挺起，胸口離桌子約一個拳頭的距離。

四　兩腳平放地上，並與肩同寬。

溫馨提示

• 依照孩子的身高和桌椅高度調整姿勢，才是最舒服又正確的坐姿。

一　左右手平放在桌面上，左手按着紙，右手拿着筆。（若孩子是左撇子，則改為右手按着紙，左手拿着筆。）

二　眼睛和紙張的距離保持在20至30厘米。

手放在桌子上的位置

看着放在桌子上的字帖時，孩子未必能馬上就懂得如何去寫，父母可能會發現孩子總是不會把字寫在方格的中間，不是出界，就是集中寫在一邊。其實，當中還涉及孩子對空間和方格的掌握，以及能否自如地控制手放在桌子上的動作。

溫馨提示

• 右手拿着筆時，注意光源要在左前方，避免手的影子擋到寫字的地方；左手拿筆時則相反。

• 寫字的姿勢不正確，就沒辦法寫出好看的字。眼睛如果距離紙張太近容易造成近視，身體或頭歪一邊則會導致斜視。坐姿不良也容易造成身體發育不良、駝背等問題，所以寫字時一定要坐好坐正。

正確的握筆方法

想寫出漂亮的字體，並不是單純靠練習的，背後還要學習正確的握筆方法。

一　以中指當作支點，中指、無名指、小指三指併攏。

二　筆桿靠在食指指根，不可以靠在虎口，無名指和小指放鬆，輕輕靠攏不需要用力。

三　拇指和食指自然彎曲，過度用力容易手痠，太輕則不好掌握筆畫。

四　筆不要拿太前或太後，手握着筆放在桌面時，筆能夠跟紙張保持45度角即可。

訓練手指肌肉的小運動

一　用剪刀剪紙
二　用筷子來夾不同形狀的東西
三　玩包剪揼遊戲
四　用刀切食物
五　用力擠牙膏
六　開關瓶蓋、搓泥膠

加強控筆方法的小遊戲

穿珠、倒水、拆拼玩具、開鎖、撕紙、扣鈕等小遊戲既輕鬆有趣，又能幫助孩子作出寫字前的準備。

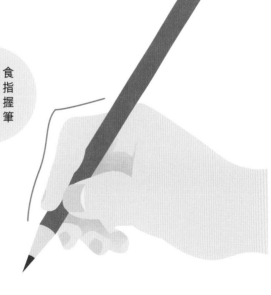

食指握筆高度應低於拇指

筆順基本原則與字體結構

1. 從左到右

由兩個以上的部分組成，部首與其他字形部位左右排列而成，書寫順序從左到右。

字例：約 後

2. 從上到下

部首與其他字形部位上下排列而成，書寫順序從上到下。

字例：學 思

3. 從外到內

把字分成中間與外面，中間部分被外面筆畫包圍的字，筆畫順序從外到內。

字例：日 囚

4. 先橫後豎

橫與豎的筆畫相交時，先寫橫，然後寫豎。

字例：去 木

5. 先撇後捺

撇與捺的筆畫相交時，先寫撇，然後寫捺。

字例：父 分

6. 辶廴最後寫

有辶、廴偏旁時，辶、廴最後寫。

字例：道 建

本書指引

每個成語的解釋、例句、近義詞及反義詞。

心血來潮

解釋 指突然產生某種念頭。

例句 他一時心血來潮，買了隻猴子來養，結果給家裏帶來不少麻煩。

近義詞 靈機一動

反義詞 處心積累

心血來潮 心血來潮 心血來潮 心血來潮

筆法硬書字帖

心安理得

解釋 事情做得合理，心裏感到坦然。

例句 他做事只求對得住良心，拿這麼點報酬也心安理得。

近義詞 問心無愧

反義詞 寢食不安

心安理得 心安理得 心安理得 心安理得

四畫
13

《小學生成語硬筆字帖》按照常用成語的筆畫來分類，讓小學生能夠由淺入深，逐步去認識每個成語的解釋、例句、近義詞及反義詞。同時亦能培養小學生對硬筆書法的習慣和興趣，從坐姿到執筆的方法都清楚說明。家長可陪伴孩子一同學習成語的內容，鼓勵孩子「拿起筆來學成語」。

《小學生成語硬筆字帖》全套四冊，包括數字篇、身體篇、動物篇及自然篇。

一面之交

解釋

指雙方的交情並不深厚。

例句

我和他只不過是一面之交，不太瞭解他的底細。

近義詞

泛泛之交

反義詞

莫逆之交

一面之交

				之	之	之
				面	面	面
				一	一	一
				交	交	交

人面獸心

解釋

外表善良，心腸狠毒。

例句

那個流氓屢次強姦幼女，真是個人面獸心的壞蛋！

近義詞

佛口蛇心

反義詞

正人君子

人面獸心

				人	人	人
				面	面	面
				獸	獸	獸
				心	心	心

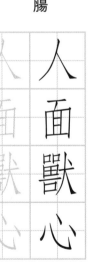

八面玲瓏

解釋
處世圓滑而周到的意思。

例句
他雖處世八面玲瓏，但無實際本領，怎麼能升要職？

近義詞
八面見光

反義詞
呆頭呆腦

八面玲瓏

力不從心

解釋
內心想做，但力量不足。

例句
我很想幫你的忙，無奈力不從心啊！

近義詞
有心無力

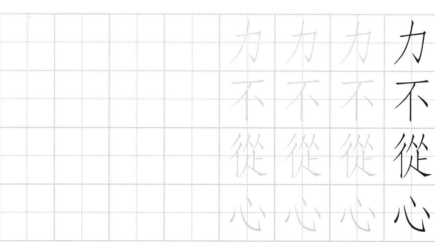

力不從心

口蜜腹劍

解釋
形容話甜心險的人。

例句
由於人們愛聽好話，所以口蜜腹劍的人奸計容易得逞。

近義詞
笑裏藏刀

反義詞
苦口婆心

口蜜腹劍

大快人心

解釋
人人都非常痛快。

例句
那班無惡不作的兇犯終於受到應有的懲處，真是大快人心！

近義詞
人神共憤
天怒人怨

反義詞
民怨沸騰

大快人心

五體投地

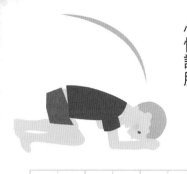

解釋

形容欽佩之極。

例句

表姊說得一口流利的英語，令弟弟佩服得五體投地。

近義詞

欽佩萬分
心悅誠服

切膚之痛

解釋

比喻感受極為深切。

例句

看到自己的同胞遭到敵人的侮辱，他不由感到切膚之痛。

近義詞

感同身受

反義詞

麻木不仁
無關痛癢

心力交瘁

解釋 精神和身體均已疲憊。

例句 為了應付畢業考試，我已經心力交瘁，哪裏會有心思去學電腦。

近義詞 精疲力盡

心不在焉

解釋 形容思想不集中。

例句 敏敏上課時心不在焉，老師在講些甚麼，她一句也沒有聽進去。

近義詞 心猿意馬

反義詞 全神貫注

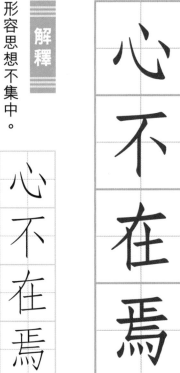

身體篇

心血來潮

解釋

指突然產生某種念頭。

例句

他一時心血來潮，買了隻猴子來養，結果給家裏帶來不少麻煩。

近義詞

靈機一動

反義詞

處心積累

心血來潮

心血來潮（描紅）

心安理得

解釋

事情做得合理，心裏感到坦然。

例句

他做事只求對得住良心，拿這麼點報酬也心安理得。

近義詞

問心無愧

反義詞

寢食不安

心安理得

心安理得（描紅）

四畫

心有餘悸

解釋

經歷一場危險，事後還感到害怕。

例句

我親眼看見那座橋倒塌，現在回想起來還心有餘悸呢！

近義詞

談虎色變

反義詞

泰然自若

心有餘悸

心 心 心
有 有 有
餘 餘 餘
悸 悸 悸

心如刀割

解釋

形容心痛之極。

例句

看到她的丈夫病得骨瘦如柴，她不禁心如刀割，悲從中來。

近義詞

肝腸寸斷

心如刀割

心 心 心
如 如 如
刀 刀 刀
割 割 割

心灰意冷

解釋 失望已極，難以振作。

例句 他考大學沒有考上，心灰意冷，不打算再唸書了。

近義詞 心如死灰

反義詞 雄心萬丈

心灰意冷

心直口快

解釋 比喻人直爽，不知忌諱。

例句 楊先生心直口快，有甚麼就說甚麼。

近義詞 單刀直入

反義詞 不苟言笑

心直口快

心花怒放

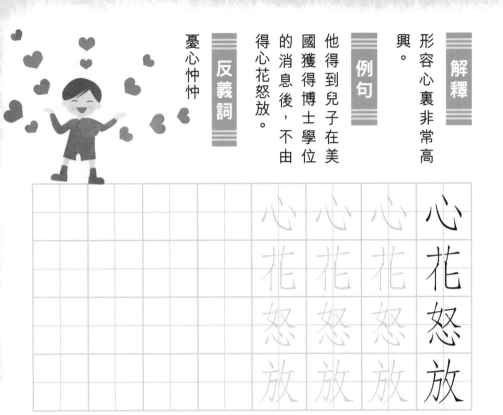

解釋
形容心裏非常高興。

例句
他得到兒子在美國獲得博士學位的消息後，不由得心花怒放。

反義詞
憂心忡忡

心花怒放

心服口服

解釋
心裏、嘴上都佩服。

例句
中國游泳選手的確技藝超羣，連對手也都輸得心服口服。

近義詞
心悅誠服

反義詞
憤憤不平

心服口服

心狠手辣

解釋
心腸兇狠，手段毒辣。

例句
那家伙心狠手辣，逼死了很多人，真是罪大惡極！

近義詞
慘無人道

反義詞
菩薩心腸

心狠手辣

心狠手辣

心神恍惚

解釋
形容心境不安，思緒混亂。

例句
自從她的孩子離家出走後，她一直心神恍惚，茶飯不思。

近義詞
神不守舍

反義詞
心定神閒

心神恍惚

心神恍惚

心悅誠服

解釋
真心誠意地佩服或服從。

例句
李先生的一番高見，使我心悅誠服，我立刻收回了自己的意見。

近義詞
五體投地
心服口服

心悅誠服

心照不宣

解釋
彼此心裏明白，而不公開說出。

例句
家裏的人都知道爺爺已經不久於人世，只是心照不宣罷了。

近義詞
心領神會

反義詞
百思不解

心照不宣

心亂如麻

解釋

心中煩亂，像一團亂麻。

例句

天文台已掛起八號風球，弟弟卻仍未返家，母親急得心亂如麻。

近義詞

心慌意亂

反義詞

心曠神怡

心亂如麻

心廣體胖

解釋

心胸寬暢，身體自然舒泰。

例句

孫家明個性開朗、樂天，心廣體胖，看起來總是那麼安詳舒泰。

近義詞

心寬體胖

反義詞

骨瘦如柴

心廣體胖

心領神會

解釋
心裏已經領會明白。

例句
這首五言詩，你只要反覆背誦，日久自然能心領神會。

近義詞
心知肚明

反義詞
不得要領

心領神會

心曠神怡

解釋
心情開朗，精神愉快。

例句
漫步在景色宜人的湖邊，不由使人心曠神怡！

近義詞
怡然自得

反義詞
心煩意亂

心曠神怡

身體篇

20

心驚肉跳

解釋
形容極度恐慌不安。

例句
最近治安很差，害得這幾天來我每次上街，都總是心驚肉跳的。

近義詞
惴惴不安

反義詞
神色不驚

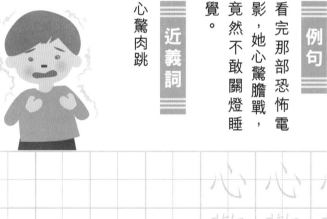

心驚膽戰

解釋
形容極其驚慌害怕。

例句
看完那部恐怖電影，她心驚膽戰，竟然不敢關燈睡覺。

近義詞
心驚肉跳

手不釋卷

解釋
形容勤學。

例句
看叔叔抱着「馬經」，手不釋卷，我就知道今天又是賽馬日了。

近義詞
孜孜不倦

反義詞
不學無術

					手不釋卷	手	手	手
						不	不	不
						釋	釋	釋
						卷	卷	卷

手足無措

解釋
不知怎麼辦才好。

例句
她聽見樓下有人在喊救命，嚇得手足無措。

近義詞
驚惶失措

反義詞
應付裕如

					手足無措	手	手	手
						足	足	足
						無	無	無
						措	措	措

手忙腳亂

解釋
形容驚慌失措，亦形容做事忙亂。

例句
聽說爸爸馬上就要回來，小明手忙腳亂，趕快收拾屋子。

反義詞
有條不紊
慢條斯理

手忙腳亂

手忙腳亂
手忙腳亂
手忙腳亂

手無寸鐵

解釋
手中沒有兵器。

例句
法西斯軍隊竟向手無寸鐵的老百姓開火，真是令人髮指！

近義詞
手無寸刃

反義詞
堅甲利兵
荷槍實彈

手無寸鐵

手無寸鐵
手無寸鐵
手無寸鐵

手舞足蹈

解釋

快活得不由自主地跳起舞來。

例句

她知道自己考取了大學，高興得手舞足蹈起來。

近義詞

歡欣雀躍

反義詞

悶悶不樂

手舞足蹈

支離破碎

解釋

殘缺不完整。

例句

那篇文章，被他胡亂刪節得支離破碎，面目全非。

近義詞

殘缺不全

反義詞

完美無缺

支離破碎

火燒眉毛

解釋
比喻情勢十分急迫。

例句
現在已是火燒眉毛了，你還有閒功夫跟人下棋？

近義詞
燃眉之急

火燒眉毛

令人髮指

解釋
比喻憤怒到極點。

例句
侵略軍屠殺無辜婦孺的滔天罪行，令人髮指。

近義詞
令人切齒

反義詞
大快人心

令人髮指

出人頭地

解釋

形容超出別人或高人一等。

例句

只要你肯發憤圖強，總有一天會出人頭地的。

近義詞

脫穎而出
頭角崢嶸
嶄露頭角

反義詞

相形見絀

出人頭地

出口成章

解釋

形容口才好或文思敏捷。

例句

他的口才極好，出口成章，是一個難得的司儀人才。

出口成章

入木三分

另眼相看

解釋

指特別看待。

例句

老師看到這個學生聰明伶俐，不由得對他另眼相看。

近義詞

刮目相看

反義詞

一視同仁

另眼相看

白手興家

解釋

空手創家立業。

例句

他們倆白手興家，用辛苦掙來的錢，開起了一家精品店。

近義詞

興家立業

白手興家

皮開肉綻

解釋
皮肉都裂開了。

例句
章伯伯稍一反抗，便被劫匪打得皮開肉綻，鮮血模糊。

近義詞
遍體鱗傷
體無完膚

反義詞
完美無缺

皮開肉綻

皮 皮 皮
開 開 開
肉 肉 肉
綻 綻 綻

目不暇給

解釋
來不及觀看。

例句
這兒陳列的商品五光十色，叫人目不暇接。

近義詞
眼花繚亂

反義詞
一目瞭然

目不暇給

目 目 目
不 不 不
暇 暇 暇
給 給 給

身體篇

28

目不轉睛

解釋

集中注意力，看得出神。

例句

奶奶目不轉睛地看着闊別了四十多年的弟弟，不禁涕淚交流。

近義詞

全神貫注

反義詞

東張西望

目不轉睛

目不識丁

解釋

不識一字。

例句

經過政府普及教育後，目不識丁的人幾乎絕跡了。

反義詞

學富五車

目不識丁

目中無人

解釋

形容極其狂妄自大。

例句

他升了官之後，就目中無人，再也不和舊日的朋友往來了。

近義詞

目空一切
目無餘子

反義詞

虛懷若谷

目中無人

目光如豆

解釋

比喻眼光短淺，缺乏遠見。

例句

他為了多掙些錢，竟叫孩子荒廢學業作他的幫手，真是目光如豆。

近義詞

鼠目寸光

反義詞

高瞻遠矚
目光如炬

目光如豆

身體篇

目空一切

解釋
形容極端狂妄自大。

例句
學問無止境，不學無術的人才會目空一切。

近義詞
自命不凡
不可一世

反義詞
虛懷若谷

目空一切

目
空
一
切

目瞪口呆

解釋
因吃驚、害怕而發楞。

例句
他拒不認罪，等到警方把證人帶出來時，他才驚得目瞪口呆。

反義詞
神色自若

目瞪口呆

目
瞪
口
呆

仰人鼻息

解釋

比喻依賴別人，不能自主。

例句

你已經完全可以自立，何必寄人籬下，仰人鼻息呢？

近義詞

寄人籬下

反義詞

獨立自主

充耳不聞

解釋

形容存心不聽人家的話。

例句

他整日在外遊蕩，對父母的勸告充耳不聞。

反義詞

洗耳恭聽

匠心獨運

獨創工巧的藝術構思。

王師傅匠心獨運，巧妙地把這隻象牙雕刻成一條形神畢肖的游龍。

別出心裁
不落窠臼

墨守成規

匠心獨運

匠
心
獨
運

回心轉意

重新考慮，不再固執己見。

雖已分居一年，姊姊仍然盼望姊夫回心轉意，挽救這段婚姻。

棄舊圖新

固執己見

回心轉意

回
心
轉
意

扣人心弦

解釋

形容事物感動人心。

例句

這個故事扣人心弦，大家都聽得津津有味。

近義詞

動人心魄

反義詞

平淡無奇
淡而無味

扣人心弦

耳目一新

解釋

形容情況改變得大。

例句

家鄉的變化很大，我一踏進村子，就感到耳目一新。

近義詞

面目一新

反義詞

依然如故

耳目一新

身體篇

耳聞目睹

解釋
親耳聽到，親眼看到。

例句
這回我遊覽了歐洲的好幾個大城市，耳聞目睹的事可真不少。

近義詞
所見所聞

反義詞
閉目塞聽

耳聞目睹

耳
聞
目
睹

耳濡目染

解釋
經常聽到看到，自然受到影響。

例句
他出身音樂世家，從小耳濡目染，受到很好的音樂薰陶。

近義詞
薰陶成性

反義詞
充耳不聞

耳濡目染

耳
濡
目
染

有口皆碑

解釋
比喻到處為人所稱頌。

例句
新省長上任不到一年，政績已是有口皆碑。

近義詞
口碑載道
交口稱譽

反義詞
怨聲載道

有口皆碑

有眼無珠

解釋
比喻沒有辨別好壞的能力。

例句
你真是有眼無珠，輕信了這種壞人。

近義詞
視而不見

有眼無珠

有頭無尾

解釋

指做事不能堅持到底。

例句

他老是做事草率，有頭無尾，自然要被上司訓斥了。

近義詞

虎頭蛇尾

反義詞

有頭有尾

有始有終

有頭無尾

血口噴人

解釋

用惡毒的話誣枉他人。

例句

這事完全與我無關，你別血口噴人！

近義詞

惡語中傷

血口噴人

佛口蛇心

解釋

比喻嘴上說得好聽，心地極其狠毒。

例句

他這個人佛口蛇心，早就存心要把你往火坑裏推呢！

近義詞

人面獸心
口蜜腹劍

反義詞

菩薩心腸

別出心裁

解釋

想出與眾不同的新主意。

例句

經過他一番別出心裁的佈置，客廳顯得更加寬敞和大方。

近義詞

獨出心裁
匠心獨運

反義詞

依法炮製

身體篇

38

沁人心脾

解釋

形容非常爽快舒適。

例句

窗前的水仙花飄來陣陣幽香，沁人心脾。

近義詞

令人心醉

反義詞

令人作嘔

沁人心脾

肝腸寸斷

解釋

形容極度傷心。

例句

丈夫在車禍中喪生的消息，令她肝腸寸斷，痛不欲生。

近義詞

悲痛欲絕
心如刀割

肝腸寸斷

肝膽相照

解釋

真心相見，含有忠誠爽直的意思。

例句

你是我肝膽相照的知心摯友，難道對你還有所隱瞞嗎？

近義詞

推心置腹

反義詞

爾虞我詐

			肝膽相照	肝	肝	肝
				膽	膽	膽
				相	相	相
				照	照	照

赤手空拳

解釋

兩手空空，一無所有。

例句

他赤手空拳，竟然用計制服了兩個荷槍的敵人，真是了不起！

近義詞

手無寸鐵

			赤手空拳	赤	赤	赤
				手	手	手
				空	空	空
				拳	拳	拳

足不出戶

腳不跨出家門。

例句
外婆年紀大了，雖然足不出戶，但在家看電視，也知外間事。

近義詞
株守家園

反義詞
萍蹤浪跡

足不出戶

足智多謀

解釋
智慧豐富。

例句
你們還是去找我哥哥商量吧，他足智多謀，定會出些好主意。

近義詞
多謀善斷

反義詞
愚昧無知

足智多謀

身體力行

解釋

親身體驗，努力去做。

例句

母親從小教我們要克勤克儉，而且她身體力行，從不亂花一塊錢。

近義詞

事必躬親

反義詞

言行不一

身體力行

刻骨銘心

解釋

比喻感恩極深，永遠不忘。

例句

對於與小真的一段友情，大哥始終刻骨銘心，永難忘懷。

近義詞

鏤骨銘心

反義詞

忘恩負義

刻骨銘心

洗耳恭聽

解釋

恭恭敬敬地聽別人講話。

例句

你有甚麼高明的見解，請講吧，我們一定洗耳恭聽。

反義詞

充耳不聞
置若罔聞

洗耳恭聽

苦口婆心

解釋

形容懷着好心再三勸告。

例句

我苦口婆心地勸他不要吸煙，他就是不聽。

近義詞

語重心長

反義詞

口蜜腹劍

苦口婆心

面紅耳赤

解釋

形容害臊，亦形容着急或發怒。

例句

我勸他們心平氣和地討論，不必要爭得面紅耳赤。

近義詞

怒形於色

面紅耳赤

面
紅
耳
赤

面面俱到

解釋

各方面都顧得到。

例句

他年紀大了，做事不可能面面俱到，你們體諒他一些吧！

近義詞

無所不包

反義詞

顧此失彼

面面俱到

面
面
俱
到

面黃肌瘦

解釋
形容不健康的體態。

例句
一走進重災區，只見老百姓一個個都面黃肌瘦的。

近義詞
面有菜色

反義詞
容光煥發

首屈一指

解釋
表示位居第一。

例句
在我們班上他的學習成績是首屈一指的。

近義詞
名列前茅
數一數二
獨佔鰲頭

反義詞
名落孫山

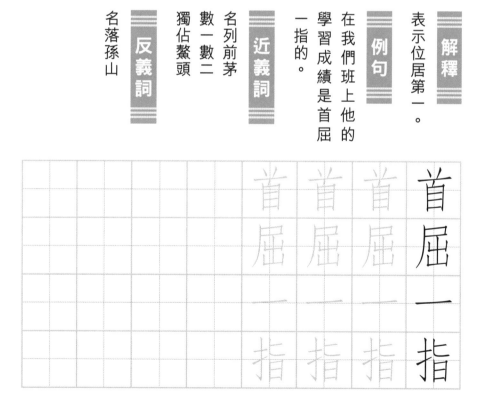

掩耳盜鈴

解釋
比喻不能欺騙別人，只能欺騙自己。

例句
把貪污賄賂說成是禮尚往來，不過是掩耳盜鈴的伎倆。

近義詞
掩目捕雀
自欺欺人

掩耳盜鈴

掩 掩 掩
耳 耳 耳
盜 盜 盜
鈴 鈴 鈴

嘔心瀝血

解釋
指費盡心思。

例句
這本書是那位名作家嘔心瀝血寫出來的，情節非常動人。

近義詞
煞費心機

反義詞
粗製濫造

嘔心瀝血

嘔 嘔 嘔
心 心 心
瀝 瀝 瀝
血 血 血

舉足輕重

解釋

形容一舉一動都關係到全局。

例句

父母的言傳身教，在孩子成長的過程中起着舉足輕重的作用。

反義詞

無足輕重

舉足輕重

舉足輕重

膾炙人口

解釋

比喻人人都讚美。

例句

李白、杜甫的詩作，直至今日依然膾炙人口，百讀不厭。

近義詞

喜聞樂見

反義詞

平淡無味

膾炙人口

膾炙人口

小學生成語硬筆字帖 身體篇

編著
萬里機構編輯部

責任編輯
李穎宜

美術設計
鍾啟善

插圖
金魚注意報

排版
何秋雲

出版者
萬里機構出版有限公司
香港北角英皇道499號北角工業大廈20樓
電話：2564 7511
傳真：2565 5539
電郵：info@wanlibk.com
網址：http://www.wanlibk.com
　　　http://www.facebook.com/wanlibk

發行者
香港聯合書刊物流有限公司
香港新界大埔汀麗路 36 號
中華商務印刷大廈 3 字樓
電話：2150 2100
傳真：2407 3062
電郵：info@suplogistics.com.hk

承印者
中華商務彩色印刷有限公司
香港新界大埔汀麗路 36 號

出版日期
二零二零年一月第一次印刷